張瑞圖書後赤壁賦

彩色放大本中國著名碑帖

孫寶文 編

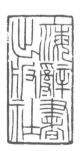

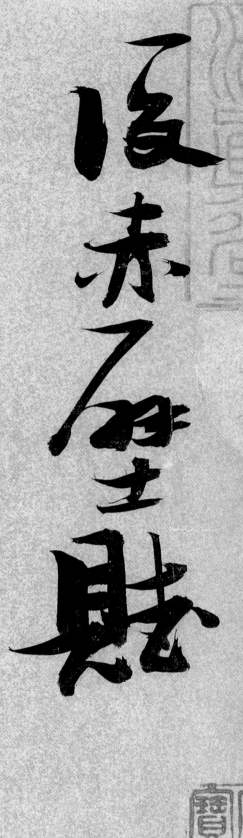

後赤壁賦

是年十月之望步自雪堂將歸於臨

後赤壁賦　是歳十月之望步自雪堂將歸於臨

2

是歲十月之望步自雪堂將歸於臨

皋二客從余過黃泥之坂霜露既降木葉盡

脱人影在地仰見明月顧而樂之行歌相答已而歎曰有

徐步人歌相答地仰

又明月居而樂之行

歌其已而歎曰有

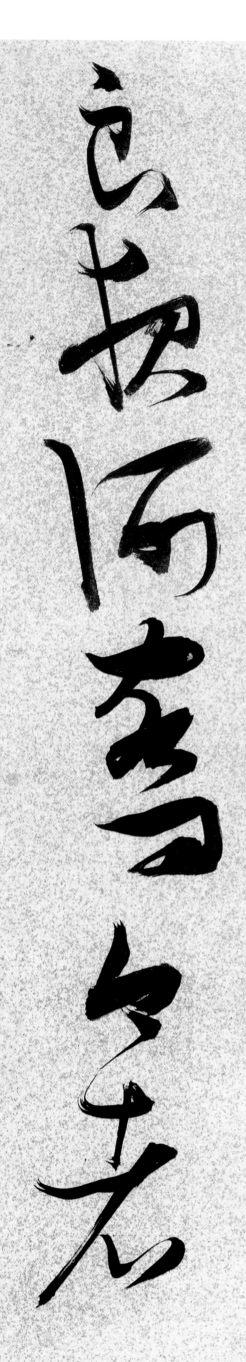
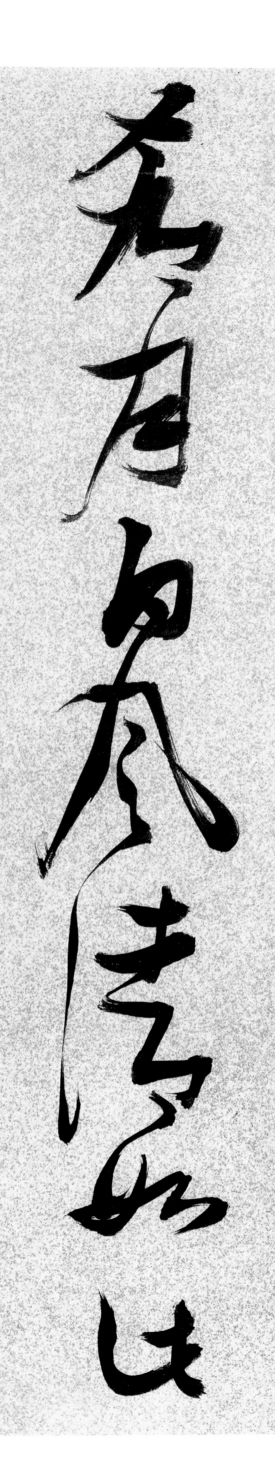
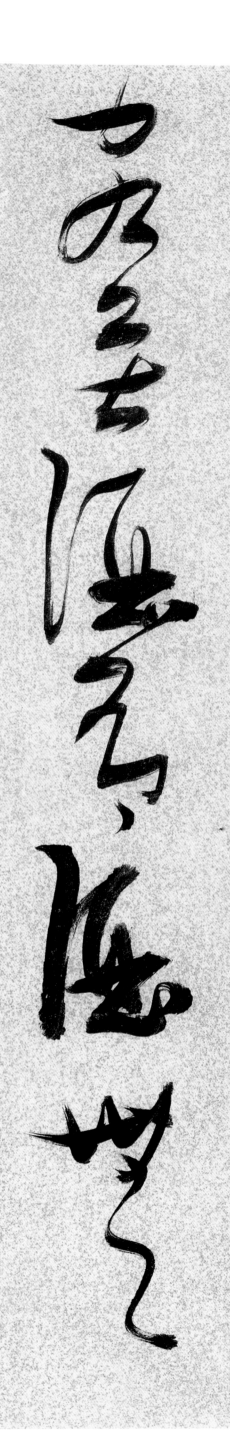

客無酒有酒無肴月白風清如此良夜何客曰今者

5

薄暮舉網得魚巨口細鱗狀似松江之鱸顧安所

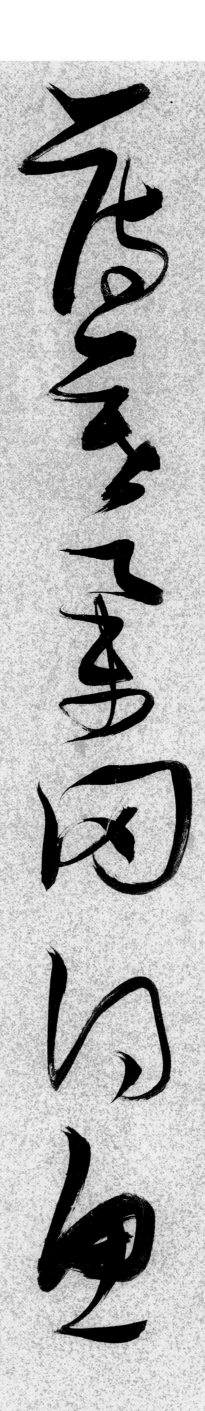

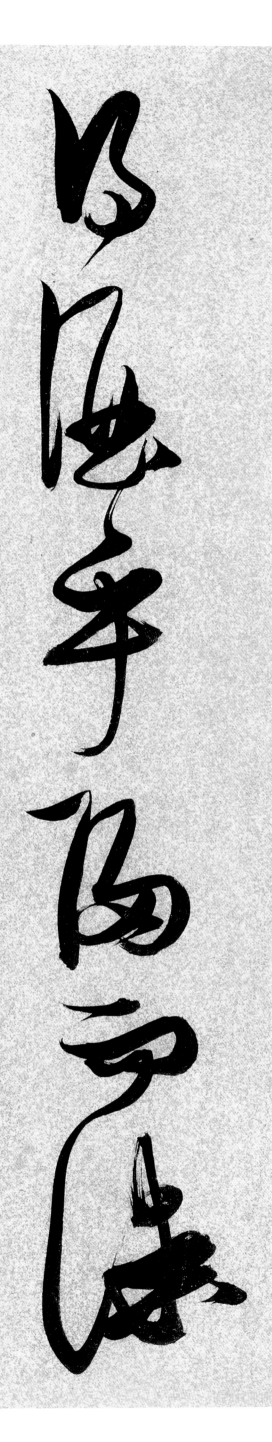

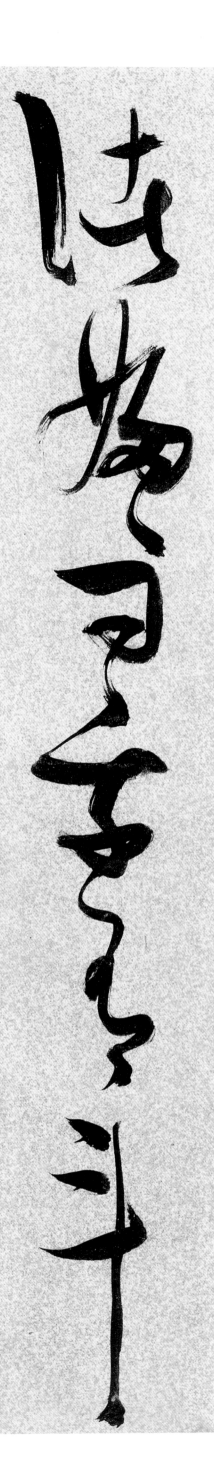

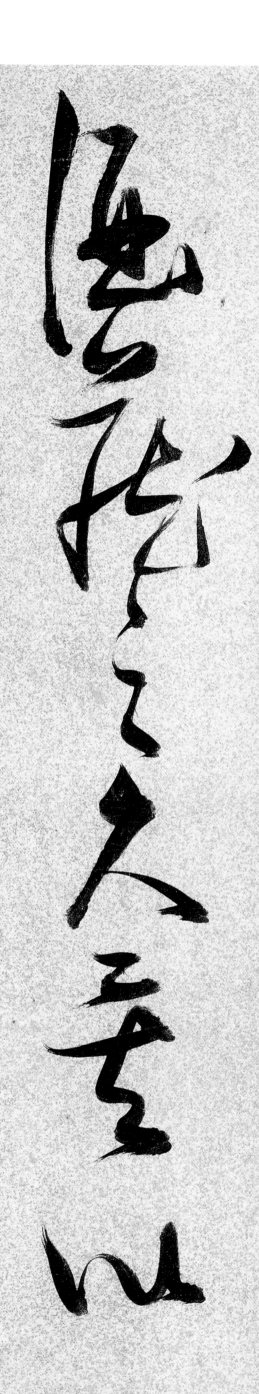

得酒乎歸而謀諸婦曰我有斗酒藏之久矣以

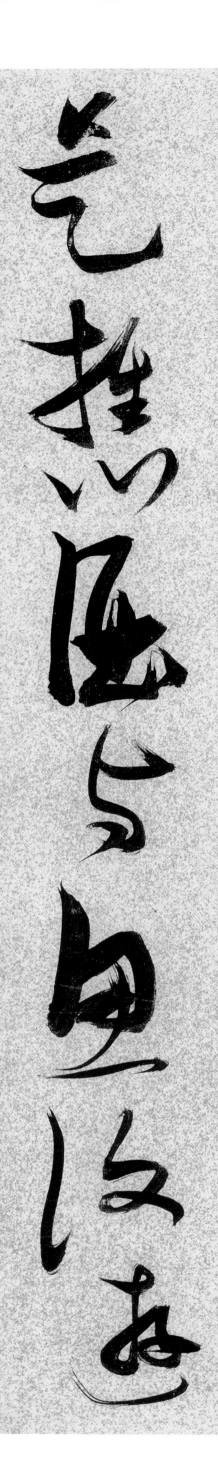
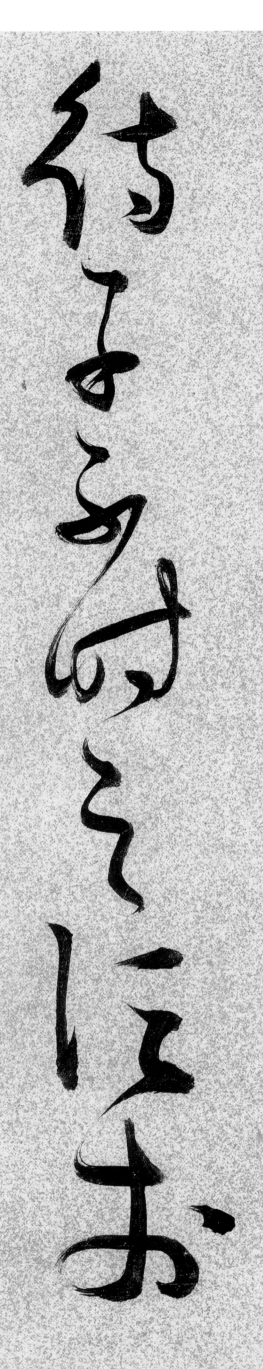

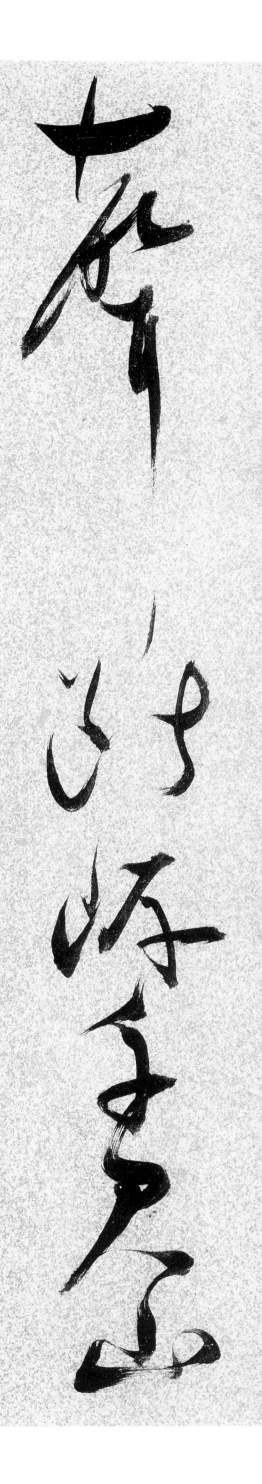

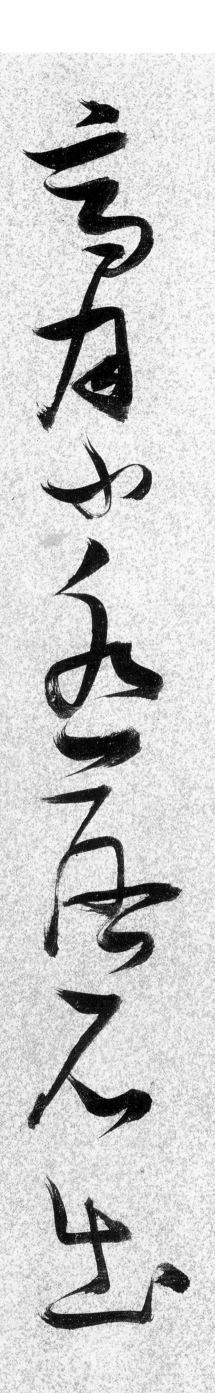

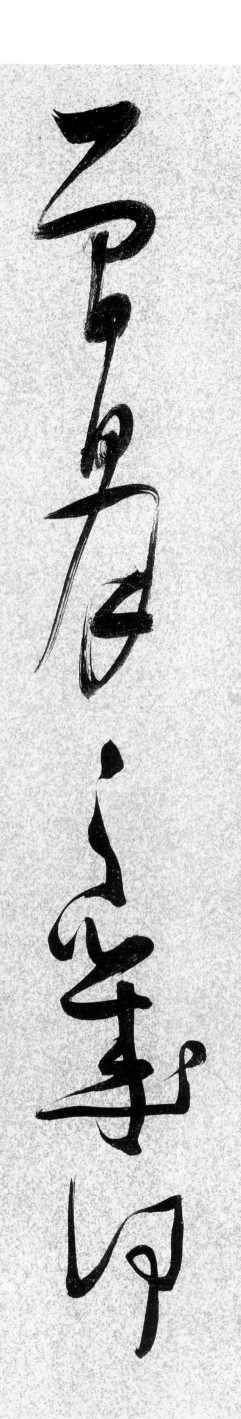

聲斷岸千尺山高月小水落石出曾日月之幾何

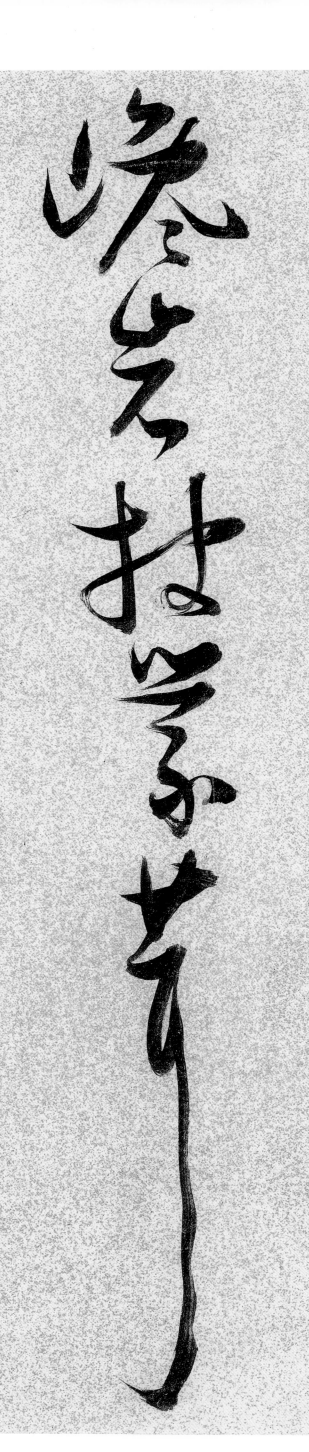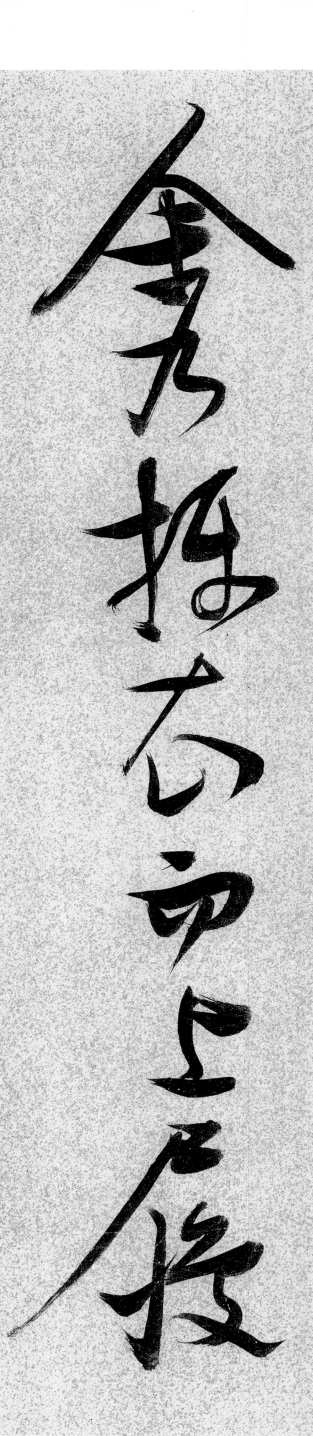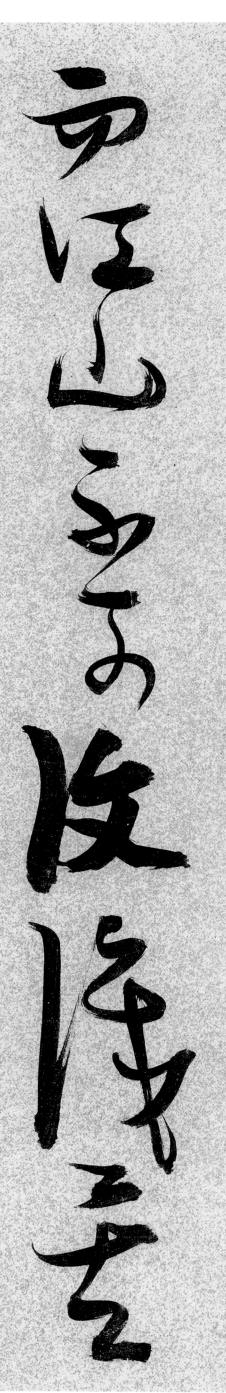

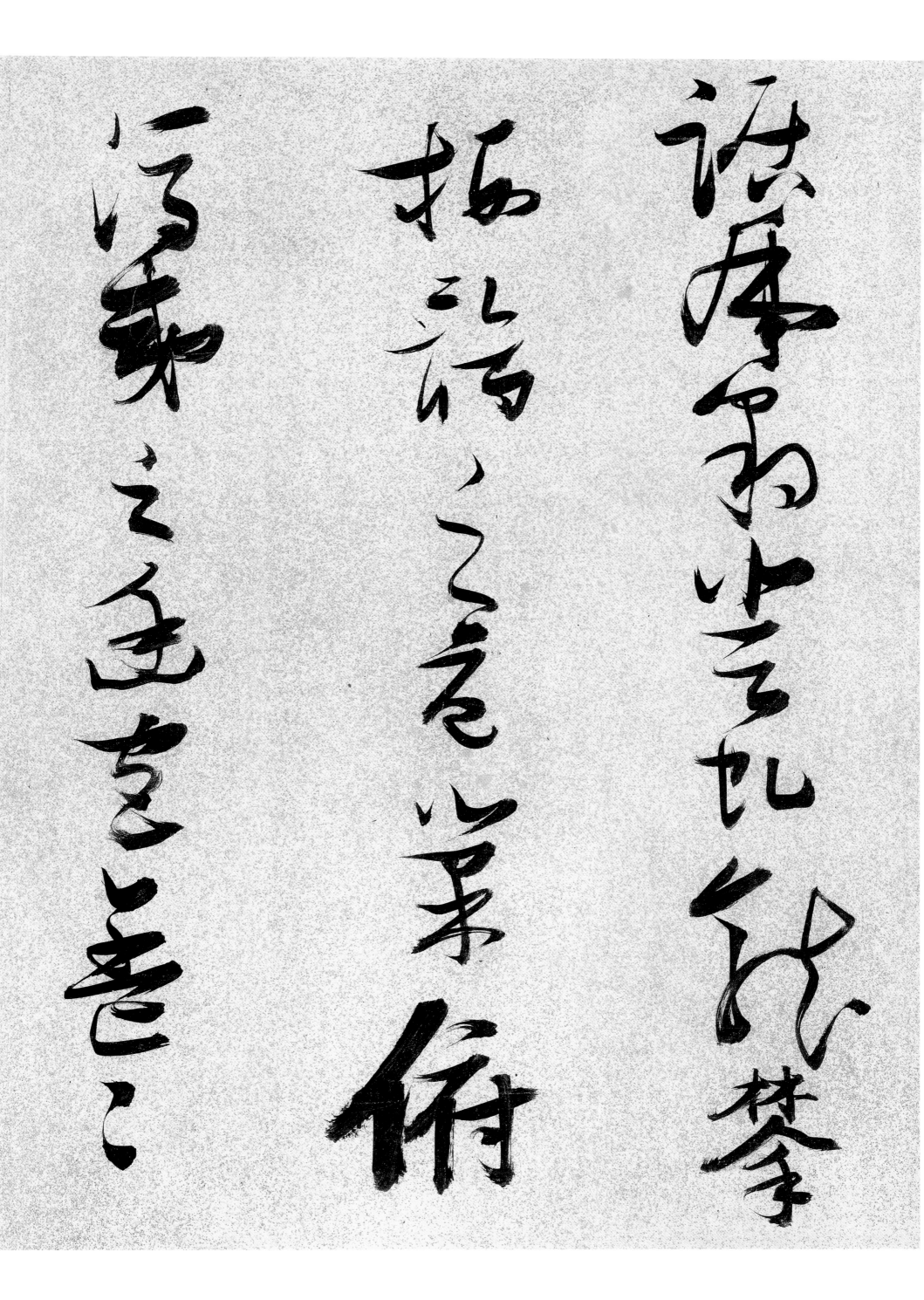

踞虎豹登虯龍攀栖鶻之危巢俯馮夷之幽宮蓋二

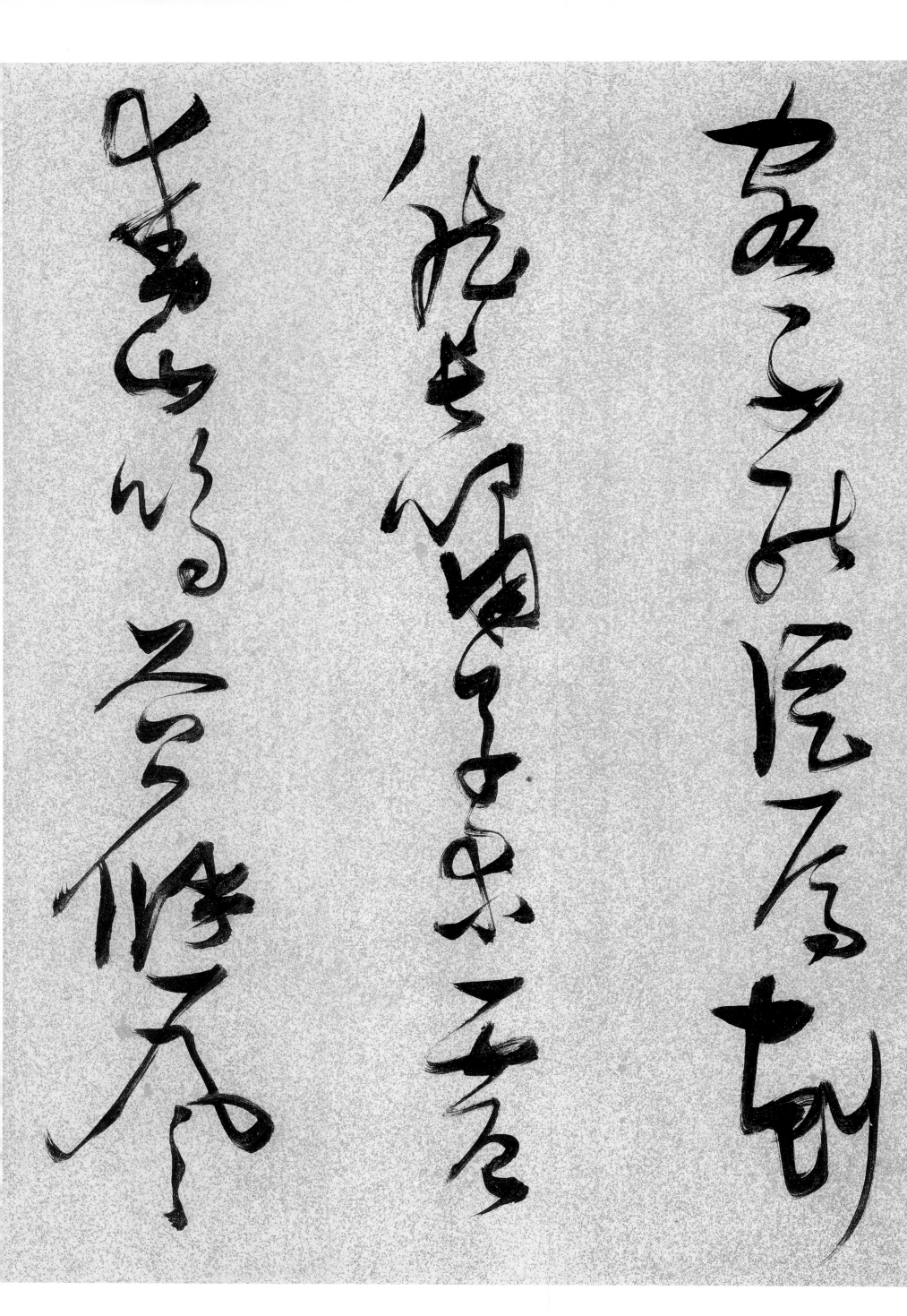

客不能從焉劃然长嘯草木震動山鳴穀應風

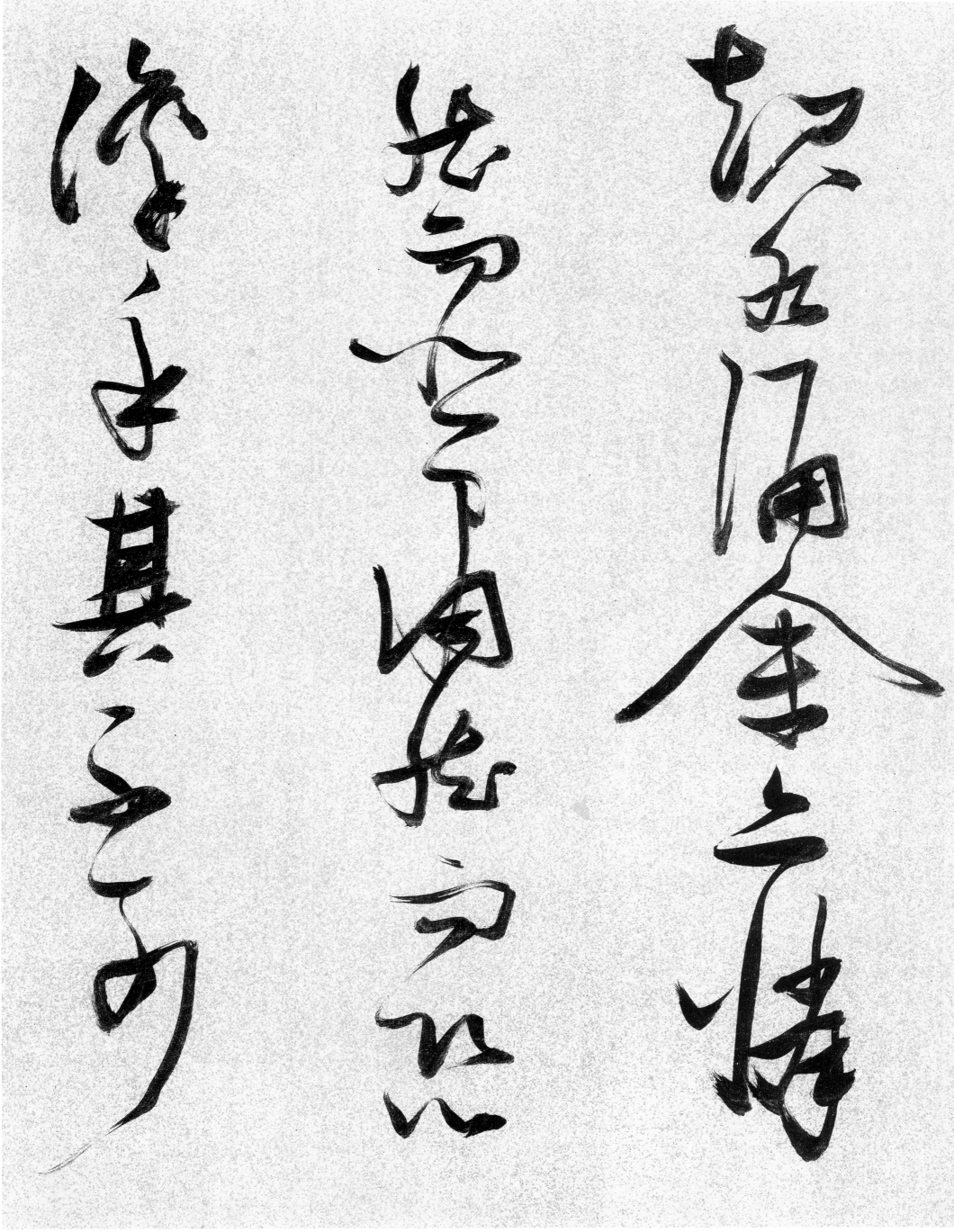

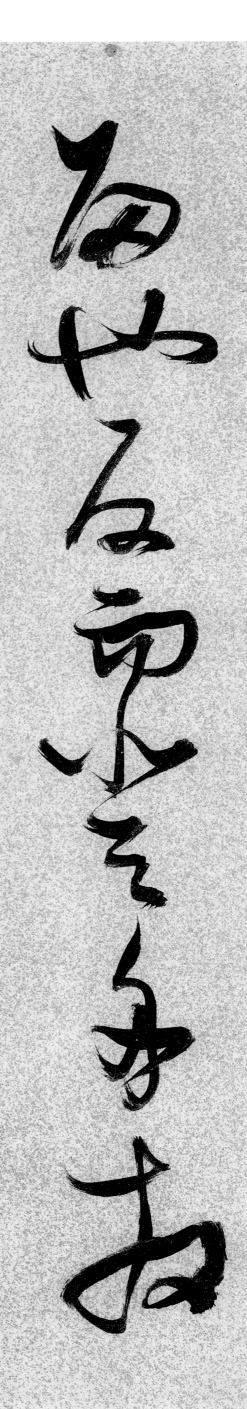
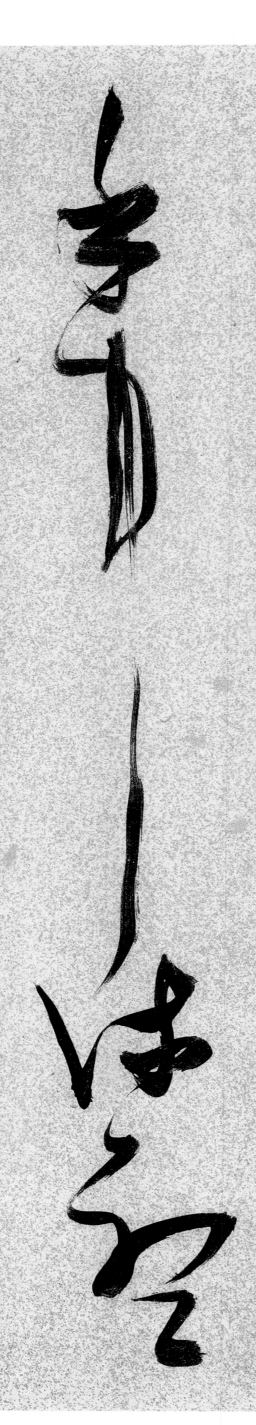
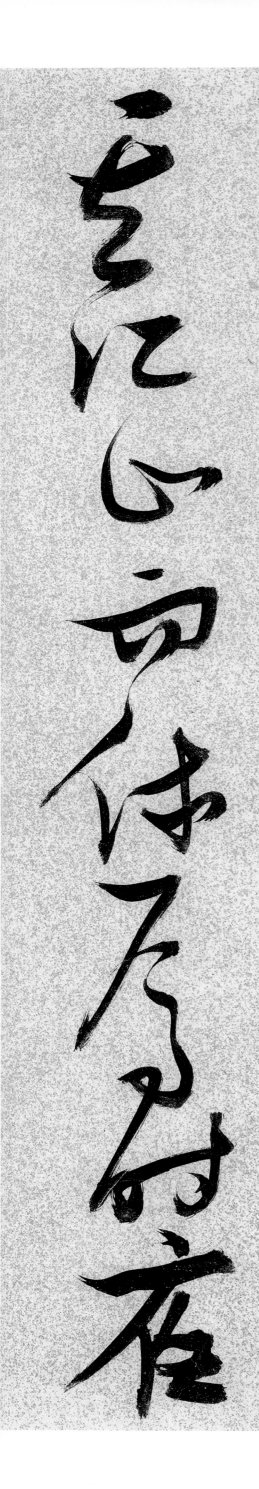

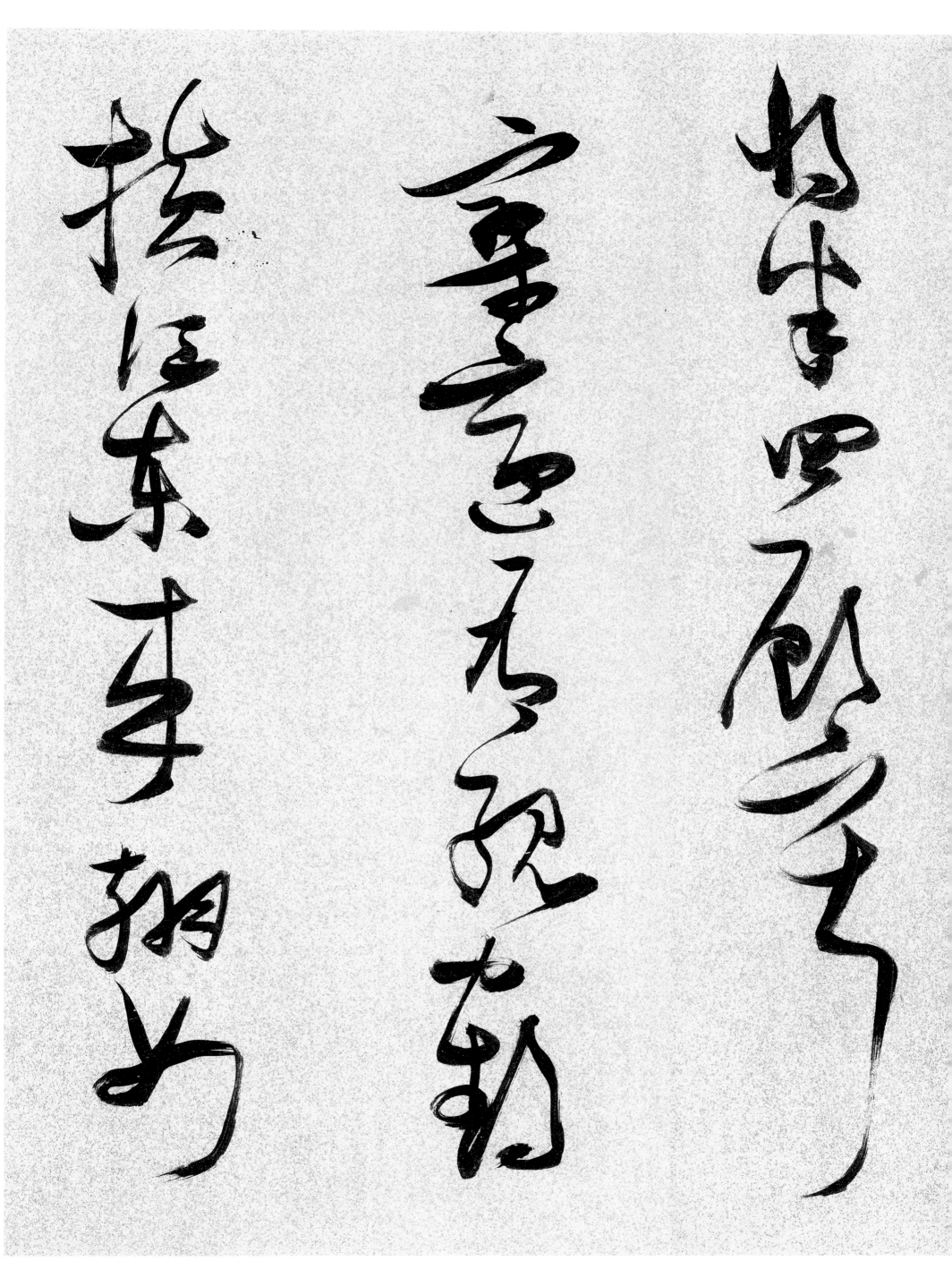

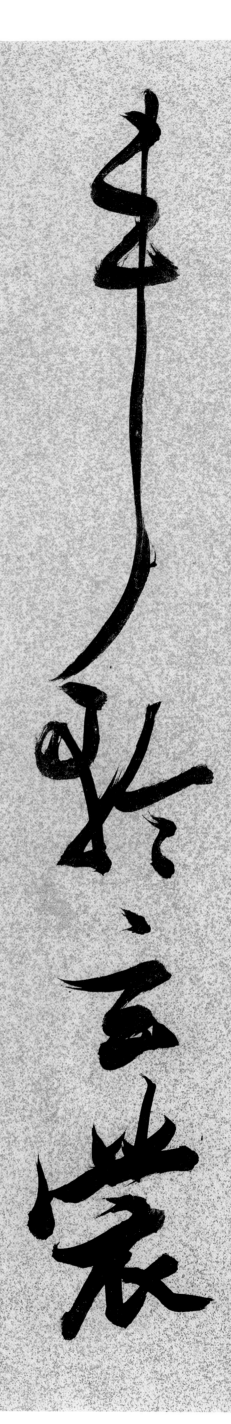
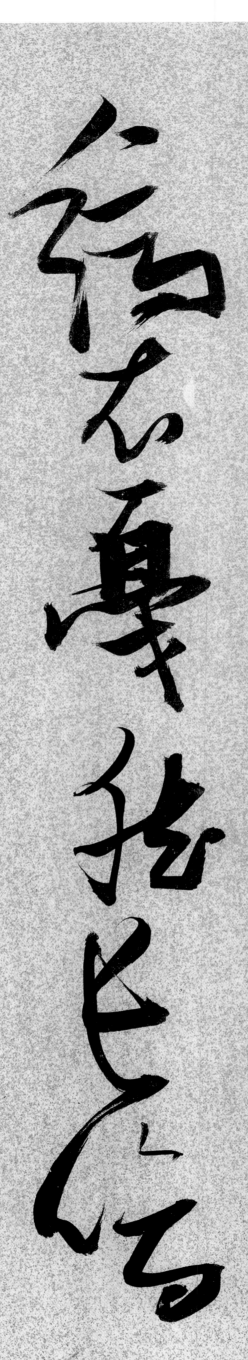
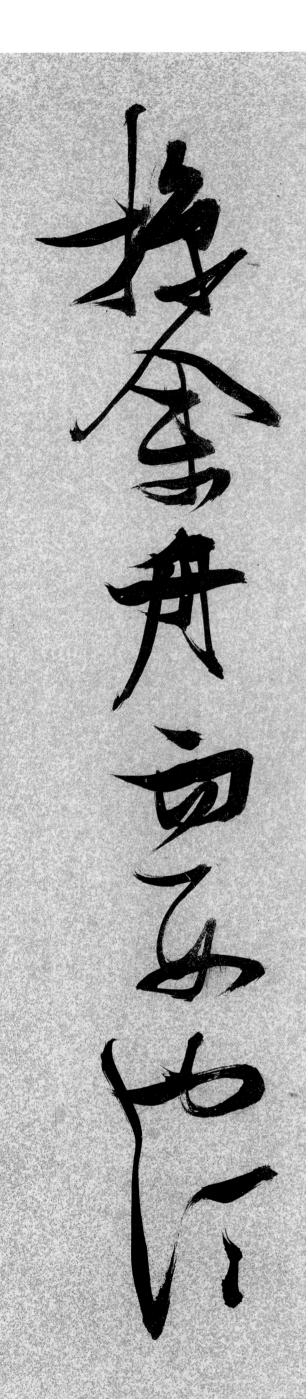

車輪玄裳縞衣戛然長鳴掠余舟而西也須

更飲者令一龍

睡美乃乃其田

衣翩臟已眠手

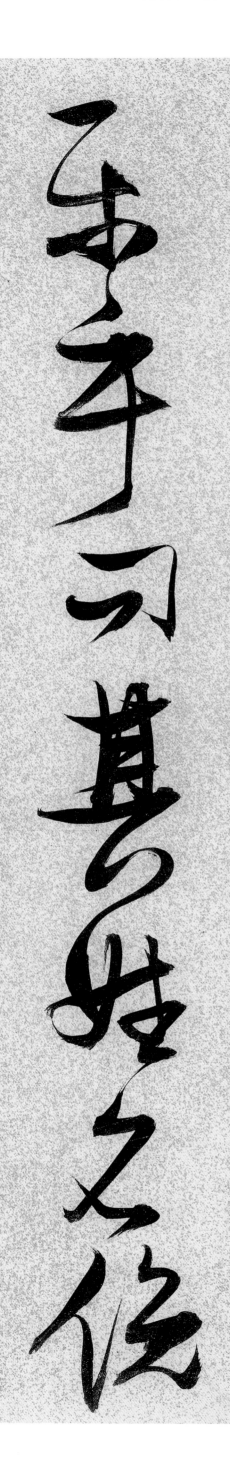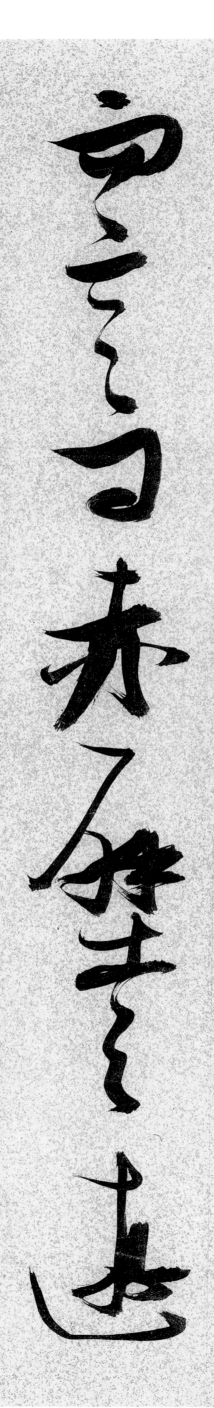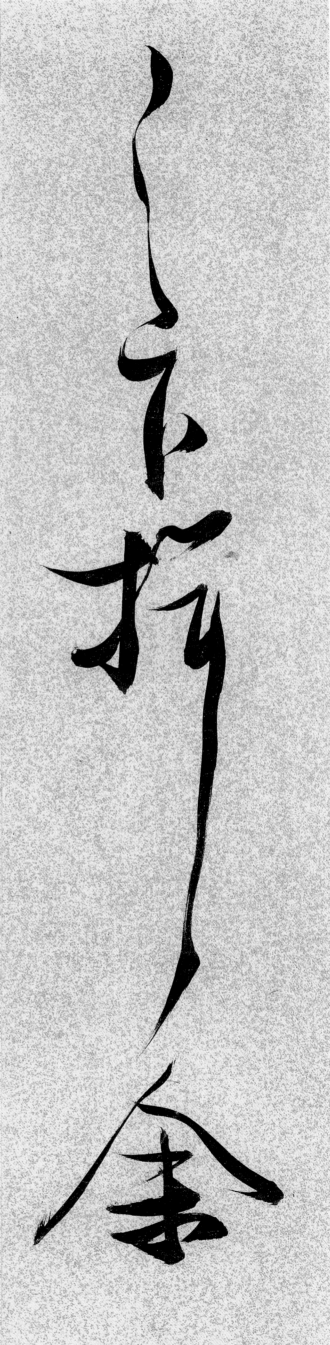

之下揖余而言曰赤壁之遊樂乎問其姓名俛

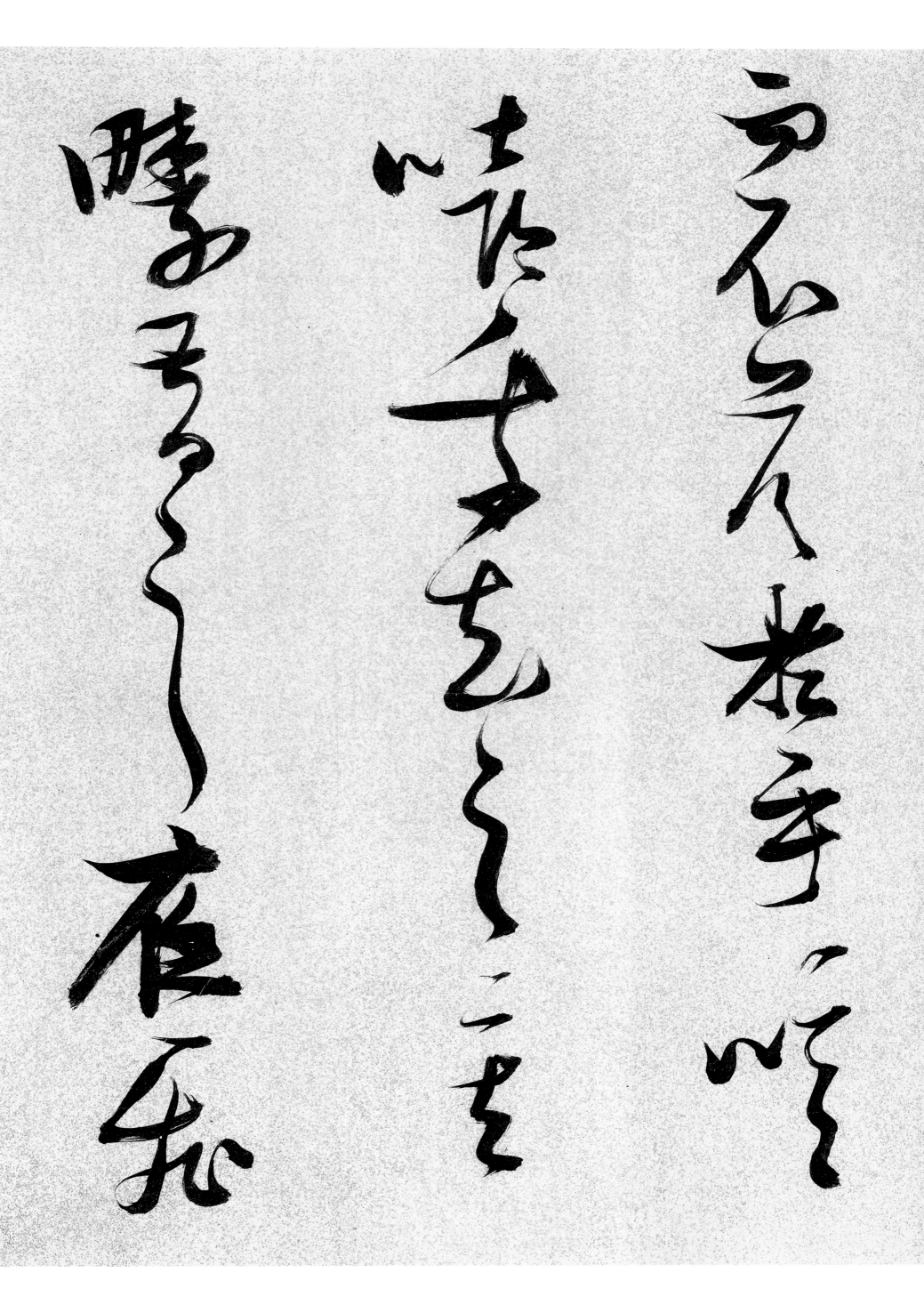

而不答於呼噫嘻我知之矣疇昔之夜飛

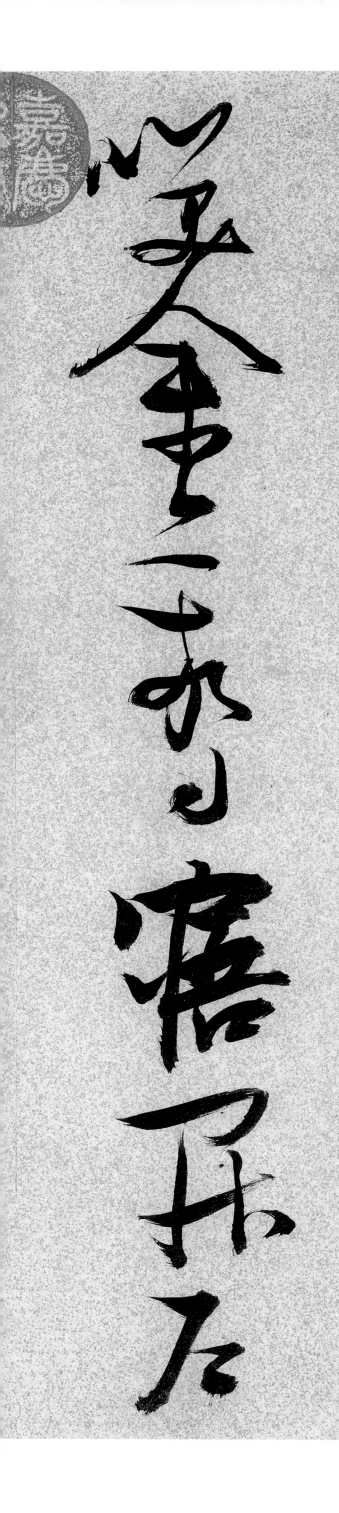
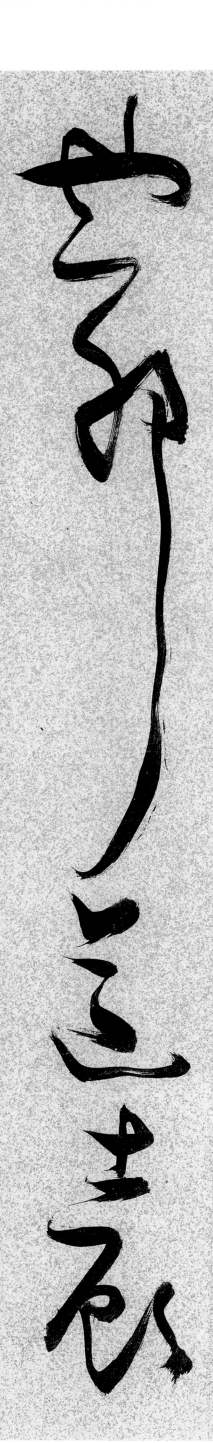
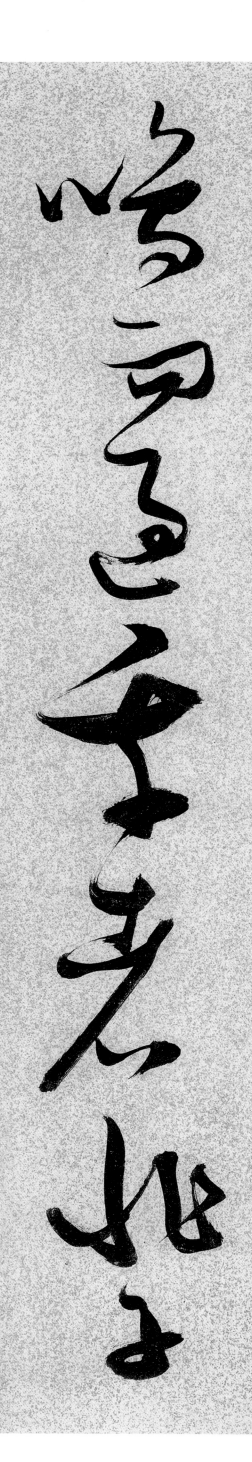

鳴而過我者非子也邪道士顧笑余亦驚寤開戶